御刻三希堂石渠寶笈法帖第七冊

宋高宗書

三希堂法帖

三希堂法帖

宋高宗·付岳飛

宋高宗·付岳飛

卿盛秋之際提兵按邊風霜已寒征馭良苦如是別有事宜可密奏來朝廷以

三希堂法帖

三希堂法帖

宋高宗·付岳飞

宋高宗·付岳飞

淮西軍叛之後每加過慮長江上流一帶緩急之際全藉卿軍照管可更戒飭所留軍馬訓練整齊常若冠至蘄陽江州西塞

水軍不宜遣發
以防意外如卿
體國豈待多
言

嵇康養生論

三希堂法帖
宋高宗·付岳飞

三希堂法帖
宋高宗·养生论

四六一

四六二

世或有謂神仙可以學得不
死可以力致者或云上壽百
二十古今所同過此以往莫
非妖妄者此皆兩失其情試
粗論之夫神仙雖不目見然
記籍所載前史所傳較而論
之其有必矣似特受異氣稟

世或有謂神仙可以學得不
死可以力致者或云上壽百
二十古今所同過此以往莫

三希堂法帖 宋高宗·養生論
三希堂法帖 宋高宗·養生論

三希堂法帖

三希堂法帖

宋高宗·养生论

宋高宗·养生论

之其有必美似特受異氣禀
之至多必藉以物受異氣禀
之自然非積學所能致也至
之自然兆積學而弥致也至
於導養得理以盡性命上獲
於尊榮以理以盡性焉不效

千餘歲下可數百年可有之
千綵東二可如百年可有之
耳而世皆不精故莫能得之
了而き出不精故莫能得之
何以言之夫服藥求汗或有
以以言之去取業求汙或有

三希堂法帖

宋高宗·养生论

弗获而愧情一集涣然流离
弗发而悒情一集涣然玼雜
终朝未餐則囂然思食而曾
終夕不寢则昭然思寢而曾
子衡忘七日不饑夜分而坐
則不饑夜分而坐

宋高宗·养生论

則低迷思寢內懷商憂則達
旦不瞑速且寢內懷商憂則達
旦不瞑勁刷理鬚醇醴發顏
僅乃得之壯士之怒赫然殊
僅乃為之壯士之如赫然殊

三希堂法帖
三希堂法帖

宋高宗·養生論
宋高宗·養生論

觀植長衝冠由此言之精神
觀柷橈衝冠由此言之精神
之於形骸猶國之有君也神
躁於中而形喪於外猶君昏
謀於中而形袞於外猶君昏

於上國亂於下也夫為稼於
於六國亂於六也故一稼於
湯世偏有一溉之功者雖終
歸燋爛必一溉者後枯然則
一溉之深必一沈之俊枯然則

三希堂法帖

宋高宗·养生论

一概之益固不可诬也而世常谓一怒不足以侵性一哀不足以伤身轻而肆之是猶不识一概之益而望嘉穀於不战一溉之苗者也是以君子知形恃神以立神須形以存悟生理

宋高宗·养生论

之不易悟之而後济矣一溉之益固不可诬也而世常谓一怒不足以侵性一哀不足以伤身轻而肆之是猶不识一概之益而望嘉穀於不战一溉之苗者也是以君子知形恃神以立神須形以存悟生理

三希堂法帖

宋高宗·養生論

三希堂法帖

宋高宗·養生論

之易失知一過之害生故脩性以保神安心以全身愛憎不棲於情憂喜不留於意泊不術於情直素不溺於之

然無感而體氣和平又呼吸吐納服食養身使形神相親表裏俱濟也夫田種者一畝十許斛

吐納服食養身使形神相親表裏俱濟也夫田種者一畝十許斛謂之

三希堂法帖

宋高宗·養生論

三希堂法帖

宋高宗·養生論

十一斛謂之良田此天下之
通稱也不知區種可百餘斛
田種一也至於木養不同則
田種一也主於木養不同則

功收相懸謂商無十倍之價
功收相懸謂商無十倍之價
農無百斛之望此守常而不
變者也且豆令人重榆令人
交者也且豆令人重榆令人

瞑合歡觸忿萱草忘憂愚智
所共知也薰辛害目豚魚不
養常世所識也蝨處頭而黑
麝食柏而香頸處險而癭齒
居晋而黃推此而言凡所食
之氣蒸性染身莫不相應豈

唯蒸之使重而無使輕害之
堅薰之攻重而縈攻輕害之
使闇而無使明薰之使黃而
攻暑而縈攻明薰之使黃而
無使堅芬之使香而無使延
縈攻堅芬之攻香而縈攻延

三希堂法帖
三希堂法帖
宋高宗·養生論
宋高宗·養生論

裁故神農曰上藥養命中藥
養故神農曰上藥養命中藥
養性者誠知性命之理因輔
養性若沫去性為之理因輔
養以通也而世人不察唯五
害以通也而世人不察唯五

三希堂法帖

三希堂法帖

宋高宗·养生论

宋高宗·养生论

穀是见声色是耽目惑元黄
鼓乐见辞色岂沉目或元黄
耳务淫哇滋味煎其府藏醴
醪鬻其肠胃香芳腐其骨髓
醲蒙至药有香芳腐至骨龉

喜怒悖其正气思虑消其精
专也悸至正气里重消至精
神哀乐殃其平粹夫以蒙尔
神衣禾张至手粹之以蒙尔
之躯攻之者非一涂易竭之
之躯攻之者兆一涂乃竭之

四八一
四八二

三希堂法帖

三希堂法帖

宋高宗·养生论

宋高宗·养生论

身而外内受敵身非木石其
方而外内受敵方兆未石至
能久乎其自用甚者飲食不
節以生百病好色不勌以致
乏絕風寒所究百毒所傷中
乏絕風寒所究百毒所傷中
道夭於衆難世皆知笑悼謂
之不善持生也至於措身失
之不善扵措身失扵生也

理之於微積微成損積損
理之於漸積漸成損積損
成襄從襄得白從白得老
朱氣以白況白以老況
老得終悶若無端中智以下
遂以為常謂之中智以下

謂之自然縱少覺悟咸歎恨
恨之自於縱少覺悟或影恨
於所遇之初而不知慎眾險
於可遇之初而不去慎眾險
於末兆是猶柏侯抱將死之
於未地豈猶柏侯抱將死之

三希堂法帖　宋高宗·養生論

三希堂法帖　宋高宗·養生論

三希堂法帖

宋高宗·养生论

三希堂法帖

宋高宗·养生论

疾而慾偏鵲之先見以覺痛虖而也扁鵲之先見以覺痛之目而為受病之始也害成之日而乃受病之始也害成於微而救之於著故有無功於漸而救之於著故有無功

之理馳騁常人之域故有一之理𨄔跨常人之域故有一切之壽仰觀俯察莫不皆然切之壽仰觀俯察莫不皆然切之壽仰觀俯察莫不皆然以多自怪以同自生謂至地以多自𢢽以同自慰謂天地

三希堂法帖

宋高宗·养生论

三希堂法帖

宋高宗·养生论

之理盡此而已矣縱聞養生
之理者此而已善於少養生
之事則斷以所見謂之不然
之了另以不見為之不然
其次狐疑雖少庶幾莫知所
宜次狐疑雖少庶幾莫知所

由其次自力服藥半年一年
由至以自力救策半年一年
勞而未驗志以厭衰中路復
廢或益之以畎澮而泄之以

三希堂法帖
三希堂法帖

宋高宗·养生论
宋高宗·养生论

尾闾欲坐望顯殺者或抑情忍欲割棄榮願而嗜好常在耳目之前所希在數十年之不因之為心焉之好之

後又恐兩失內懷猶豫心戰後又至為生內怪猶豫以戰於內物誘於外交賒相傾如於內物傍於外交賒如此復敗者夫至物微妙可以比收敗者

三希堂法帖

三希堂法帖

宋高宗·養生論

宋高宗·養生論

理知難以目識譬猶豫章生七年然後可覺耳今以躁競之心涉希靜之塗意速而事之近希動之務亦

七年然後可覺耳今以躁競之心涉希靜之塗意速而事

理之難以日淺譬猶豫章生

遲望近而應遠故莫能相終遂望正而庭遠故莫能期夫悠悠者既未效不求而求亡悠者次未效不求而求者以不專喪業偏恃者以不專恃恙偏怙

三希堂法帖

宋高宗·养生论

薰无功追术者以小道自溺，虽无功追术者以小道自溺。凡若此类，故欲之者万无一能成也。善养生者则不然矣，能成也。善养生者专욕忘欢

清虚静泰，少私寡欲。知名位之伤德，故忽而不营，非欲而强禁也。识厚味之害性，故弃而不顾，非贪而强禁也。浅淡之当性故弃

三希堂法帖
三希堂法帖
宋高宗·養生論
宋高宗·養生論

而弗顧非貪而後抑也外物
而弗存非兆氣而後抑也外物
以累心不存神氣以醇白獨
以累心不存神氣以醇白獨
著曠然無憂患寂然無思慮

又守之以一養之以和和理
又方之以一養之以和理
日濟同乎大順然後蒸以靈
日濟同乎大順然後蒸以靈
芝潤以醴泉晞以朝陽綏以
芝潤以醴泉晞以朝陽綏以

三希堂法帖

宋高宗·养生论

五絃無為自得體妙心玄忘
歡而後樂足遺生而後身存
若此以往恕可與羨門比壽
王喬爭年何為其無有哉

三希堂法帖

三希堂法帖

宋高宗·養生論

宋高宗·養生論

右嵇康養生論一卷真草相間用智永千文體後有德壽御書印德壽宋高宗宮名作于紹興十八年戊辰實中興之二十二年也又九年為子孝宗受禪始尊高宗為太上皇退處德壽又十四年八十一而崩于是宮以書孟俛

三希堂法帖

三希堂法帖

宋高宗·養生論

宋高宗·養生論

五〇三

五〇四

勤筆時計其年當過耳順
而楷墨精密乃如此豈真有
得於養生之說故欤史稱其
博學彊記絕體守文而攬
亂反正復雖雪恥為未足觀
于是書者其二有所感矣吾

友楊盂寧都憲得以而藏之
發題其後正德三年六月
十二日長沙李東陽書

右太史姚君繼文藏宋思陵手
書稽中散養生論一篇行模

真草相間後有德壽御書卯
德壽思陵為太上時所居宮
也思陵初擬豫章在青永之
間晚始刻意山陰傍及鐵門
限此无其浮意羊正書時沙
特朱霞車法二蓋欲以挫

校勘耳行草嗣二王堂
廡間而不能脫躒逈然要當
於六代人求之繼文八法無
俟余贅余擱歎中散之精於
持論而身不能免也其微立真
旨若遺冊之在歲數百年千

三希堂法帖
三希堂法帖

宋高宗·養生論

宋高宗·養生論

三希堂法帖

宋高宗·养生论

嵇康起煩離凡中而謂一怒
足以侵性一哀足以傷身思
慮深戒之故德壽三十年不
滅玉清上真而五國之遊竟
不返矣卑豹食外彭聃為
天其君陵與中散之謂耶

宋高宗·书苏轼地黄诗

萬曆紀元秋七月晦吳郡
王世貞書於武昌南樓

地黃飼老馬可使光鑒人
吾聞樂天語喻馬施之身我
衰正伏櫪垂耳氣不振移

三希堂法帖

三希堂法帖

宋高宗・书苏轼地黄诗

宋孝宗・赐曾觌

宋高宗・书苏轼地黄诗

裁附沃壤蕃茂争新春沈
水浮稊根重汤养陈薪投
以东阿清和以北海醇崖蜜
助甘冷山姜发芳辛融为襄
食饷嬾作琼露珠丹田自宿火
渴肺还生津颔饷内热子一

宋孝宗・赐曾觌

洗胃中尘
张元素名见问以政道对曰隋
主好自专庶务不任群臣：：
恐惧唯知禀受奉行而已莫之
敢违以一人之智决天下之务借

三希堂法帖

三希堂法帖

宋孝宗·賜曾覿

宋孝宗·賜曾覿

使得失相半乖繆已多
上蔽不已何待陛下誠能謹擇
群臣而分任以事高拱穆清而
考其成敗以施刑賞何憂不治
上善其言

隆興二年中秋日臣覿等從
上詣
德壽宮謁
見朝回
上御內殿語臣等爲政恤民之道甚難往
者蘇湖潦餓發封椿賑濟運綱稽淺出

三希堂法帖

三希堂法帖

宋孝宗·賜曾覿

五一三

宋孝宗·賜曾覿

五一四

內帑則調小民猶有瓊林大盈之言安
知吾心哉固政不勤則荒民不恤則怨人
心然也吾常戒慎不敢怠忽臣覿等拜
手稽首謹稱
賀曰誠如
聖言毋啖逸豫爲期而思海宇之廣邊境之

虞必使人物咸若登春臺躋壽域而後
可同樂也猗歟盛哉
上是日閱唐史至太宗與張吉素語脩有
好專之失
親灑
宸翰以寄其思推廣當時太宗爲治之意

語臣等曰
吾行有不逮即時奏毋隱故書此以
賜卿臣覿謹捧領
謝無任感激伏書于下八月十六日中大夫
秘書監丞兼左諫議臣曾

三希堂法帖　宋孝宗·賜曾覿
三希堂法帖　宋孝宗·賜曾覿

御刻三希堂石渠寶笈法帖第六册

宋李建中書

齋古同年仁弟相別已
是隔年傾渴可量丹府
思垂
示翰蓋魏
道交吾兄自去秋患脾
胃氣于今飾茱莱復全
愈復差出堆沂以祭雕松

三希堂法帖

李建中·同年帖

扶力祗勞迴來冷氣尤甚
蒙動歸休之計未㦰多難
故也崇勛已至廈嗜慾已
逸記知仁即又對盒英
且佳脚也初夏惟

保愛為切值如夫列幾筆
補吏昭應詫窵牧諮問
趍居不盡 肅書上
齊古同年仁弟 三月六日
近蒙寄玉書開却封都

三希堂法帖

李建中·土母帖

所示要士母今得一小籠
子封全謹送不知可用
吾是新安歉門兩出者

復未知何兩用淨
批示療予衣曆頭賢郎
未拾到其宅地基尹家
者根本不明難商量
耳見別訪尋稳便
者為有威見宅子又省

三希堂法帖

三希堂法帖

李建中・土母帖

李建中・土母帖

泊車 孫号西行少車今有差車
此 諧 此到彼不用可貨却也
古人書法魏有鍾元常晉有王逸少
唐則歐虞顏柳前後相望令觀諸
家之書皆蕭洒出塵應規入矩中間

柳氏顏氏雖有肥淘瘦硬不同然骨
各消字之精妙有未易以声音笑貌及
之也下此川宋西堂李建中其書法盡
浮古人之妙故能風靱魏晉掃淌塵俗
謂其一點一畫皆可寶玩而況全簡累
字如此君子能珎藏之庶李氏之書不朽矣

金華姜昱

三希堂法帖

李建中·土母帖

自憶西臺舉法精
良宵長使夢魂
驚滋甜展卷睛
窗下秋露春雲酒
欣醒

李建中·土母帖

太古先生与李僕射江字經冬和
憂處口之諡慨詩為悵乎
祕書晚生几格百凡西墓李公墨
蹟乃玄子里主地方能交一硯
而聞臂膽思靚之深也如此今箚不

又江蕭引高

三希堂法帖

三希堂法帖

李建中·土母帖

李建中·土母帖

右李建中宋人當夫唐為宗
意前論謂其有李北海之
風是為知言矣金華高士
陳君大章得此寶法帖間出相
示觀畢謹識時戊子

同交誼何異其書法則與嶽麓寺相
似間有一二行州可謂紹令超古者也
室寶之制何王不寶跋
唐人書法自徐浩法未已髮
入於宋矣至蘇黃始一大變
而無復唐意今觀書

三希堂法帖

叶清臣·近遣帖

宋叶清臣书

岁五月一日也 独山王俛书
昼唇近遣一幹随府伉持书
并录览二书同诣

钤下计巳呈 露数日前追睿
自役还厚
手教岁不我与忽焉隆夏亡念
出妥先景载环夷险均之政如
宿昔
天休蹈道深万报

三希堂法帖

叶清臣·近遣帖

止忠純樂職裕人無有內外
顧為
簡書所縛不得車騎相過此可
恨耳堂拙守退伏盡簇尸飡閑
齋晝眠復池脫飲惟性所適頗無
羈牽長社櫟之扶疎同海鷗之放

韩琦·谢欧阳公帖

送
故人不為念也 清 頓首
宋韓琦書
五月十八日

琦再拜啓信宿不奉

三希堂法帖

三希堂法帖

韩琦·谢欧阳公帖

韩琦·谢欧阳公帖

仪色共惟
兴寝百順琦前者輒以書
錦堂記不易上干退而自謂
眇末之事不當仰煩大筆方
夙夜愧悔若無所處而
公遽以記文為示雄辭濬

發譬夫乙河之決奔騰放
肆勢不可禦從而視之俱
聾駭奪魄烏能測其淺深
哉袭假太過非愚不肖之
所勝遂傳大之大恐為
公文之玷此又捧讀慙懼而

三希堂法帖

韩琦·谢欧阳公帖

忠猷平生立朝大節勳業之盛炳

照暎穹壤為一代

偉人故不必贅陳矣

至於天性清簡一無

所好惟家藏圖籍如

萬卷每卷尾必題曰

不能自安也其在感著未

易言悉謹奉手啟叙謝

不宣

　　台坐　琦再拜啟

三希堂法帖

三希堂法帖

韩琦·谢欧阳公帖

韩琦·谢欧阳公帖

傳賢子孫信乎子孫之賢而後乃傳於永久也今觀二帖銀鉤鐵畫出入於唐賢顏柳之間其端至劉勁頰

平為人百世之下見者蕭容瞻慕焉元帥蕭侯孫藏既久間公嫡孫誠之萬學好修克紹乃祖風烈遂不

三希堂法帖

韩琦·谢欧阳公帖

远千里以奉之忠
勤在天之灵殆非偶
然者诚之其贤子孙
我二帖之传当不坠先
志携问李篆景行孙手书

范仲淹·道服赞

宋范仲淹书

道服赞 并序

平海书记许兄制道服所以清其
意而洁其身也
同年范仙淹请为赞云
道家者流 衣裳楚楚 君子服之

三希堂法帖

范仲淹·道服赞

逍遥是与
虚白之室
可以居处
荣骨之庭
可以步武
宠为厚主
岂无青紫
岂无狐貉
重此如师
畏彼如虎
骄为祸府
无忝於祖
雄阳之孙
希道出部借示

文正词翰观之若
侍
其人之左右令人既喜
而且凛然也庆历丁亥予

孟夏西寅陵陽守居平雲閣題石室文
寶觀

范文正道服贊文醇筆勁既美且箴以盡朋契之義有以見高陽公之德矣傳曰不知

三希堂法帖

范仲淹·道服贊

魏文正公祥符八年進士也其為同年吳興戴正仲題寧壬子年十一月甲子

其人視其文諒哉熙寧壬子年十一月甲子

許比部作道服贊辭莊義舒鬱
于有德之言共南北分合餘二百年
而幅員疆理復混為一區公之孫曾嗣
守先業不懈益恭得公書遺蘇才
翁韓文公伯夷頌真迹而寶蓄之且
摹刻于石今年至正元年益都宋人

三希堂法帖
范仲淹·道服贊
五四五

三希堂法帖
范仲淹·道服贊
五四六

三希堂法帖

范仲淹·道服赞

三希堂法帖

范仲淹·道服赞

復自北攜此贊併公侍祠像來南而歸之合浦之珠曲阜之履得於既失所以委重宗祊藩飾世緒者夫豈偶然之故有相之美熙寧間文公與可題識云希道此部而不著其名宋登科記當自可考也卷中有東漢太尉祭

酒家學印高陽及仙系小印皆緣許氏則是贊之為許氏物蓋已久矣不知何時而遂失之也耶作贊時許公為平海掌書記耳熙寧始轉至比部其恬於進取如此於以見許公亦盛德之士不然公豈肯輕以清其

三希堂法帖

三希堂法帖

范仲淹·道服贊

范仲淹·道服贊

云潔其身者而許之弐昔公書伯
夷頌以遺才翁今復見公為希道
誤書此贊則希道亦才翁一等人
弐宋三百年文運休明泰洽熙洽
自景德祥符而始盛觀公此贊則
與許公之聯芳科甲信人才與時升

降者為不誣矣元年冬十有一月二
十七日東陽柳貫書

范文正公當時文武第一人至今文經武略衣被諸
儒譬如著龜而吉凶成敗不可變更也故片紙隻
守士大夫家藏之世以為寶至其小楷華精而疲
勁自得古法未必言也黃庭堅書

三希堂法帖

范仲淹・道服贊

文正公為同年友許書記作道服贊言皆至理書特清勁至今觀之悚然增敬所謂寵為厚主驕為禍府重此如師畏彼如虎是又美不忘規益可玩味乃知異時丞相堯夫布衾銘定權興於此歟然是贊不載文正集中

三希堂法帖

范仲淹・道服贊

則公之文之遺者有矣抑六盛年之作而或失於編次也耶目綴廿字以寓景行之意云文正道服贊忠宣布衾銘家乘撰一德名言符六經至正癸赤春正月廿日金華胡助𣃔書

三希堂法帖

范仲淹·道服贊

范文正公道服贊其書有法而詞有氣前人題跋畫之矣余復何言敢借用公韻敬作遺墨贊欲范氏後裔益知所寶重云

式觀遺墨 端嚴濟楚
柳骨顏筋 公孰與京
龜文龍鱗 或翔或慶
烈士忠臣 兼文兼武
畫見諸形 日心為主
詞發諸口 曰學為府
石抉怒猊 章成繡虎

范仲淹·道服贊

三希堂法帖

三希堂法帖

范仲淹·道服贊

范仲淹·道服贊

右

范文正公為同年許書記作道服贊真跡道服之制不可考許公為此其意蓋然物外必非不藏之服也不然

成化辛丑秋八月八日曲戴仁

題贊

百世珍藏弗替厥祖

驕為禍府是歷後浮之非漫

贊詞止古雅所謂寵為辱主

有真韻直可作散僧入聖評

范文正楷書道服贊遒勁中

人有文乃可諸賢跋語亦不可得者也延陵吳寬謹題

文正公盖率易為人下筆者哉此贊今藏范氏義莊贊後

語也跋者皆名賢大夫而獨
文與可黃魯直柳道傳吳居
博最著魯直結法端雅了不
作生平險側而遍妍媚極顏
元人筆如揭伯防陳文東輩
亦能仿之恐魯直真蹟已三

佚為充人而補了成化申御
史戴仁贊書頗浮吳興意
而名不娘故拾出之
己卯王世貞寔

三希堂法帖

范仲淹·与秀才帖

仲淹頓首
秀才仁弟 那日領
問承
雅候清休 仲淹奉
命移知丹陽郡 即日上道
不果話別 惟
珍愛為祝〻 去此諮
問不宣 仲淹
秀才仁弟 足下 頓首

宋富弼書

三希堂法帖

三希堂法帖 富弼・與君謨帖

先人神道碑理當崇立今天下文章惟
君謨与永叔生平最相知者
永叔方執政不欲干請獨有意於
君謨以夌但為編次文字未就比且遷
延於因

弼叙述敢預聞
一就如拜發书偶忙惟
故人作蔡少安下情必望早為之院榜
惟得請乎
閒汝閣覺偶如如
散利模也宽感口謄三二、以上

三希堂法帖

文彥博·得報帖

宋文彥博書

溫柑絕妙好畫鬱于
冗莚必感之
彥博啟戈伐郵中回報
內諭在弁盛年久

況乎天性何可猶變
切須自勉老年

三希堂法帖

三希堂法帖

文彦博・得报帖

欧阳修・与端明帖

三希堂法帖

三希堂法帖

欧阳修 · 与端明帖

欧阳修 · 与端明帖

世目疎惟竊自念幸得
早從
當世賢者之遊其於欽嚮
德義未始少忘於心耳近
張寺丞自洛來出

所惠書其為感慰何可
勝言因得卿
起居喜承
宴處優閒
履況清福侯瞻和更冀

三希堂法帖

欧阳修·与端明帖

为時愛重以副搢紳所以
有望者非獨田畝垂盡之人
區區也不宣 修再拜
端明侍讀留臺執事

三希堂法帖

欧阳修·与元珍帖

俯枉書氣候不常承
動履清安厚
簡誨存問感愧 俯拙疾如故
然請外非為疾亦与諸公求
罷而從容北進退者異也諒非

三希堂法帖

欧阳修·修史帖

五七一

遂請不能巳然亦必易遂也承
見諭取及之
俯賴首
本紀第四五定本淨本並分付弟
元珎學士
子固伸意

三希堂法帖

欧阳修·修史帖

五七二

六日下如未取得速取之恐始點對
日局中相見也
晚錯多將定本卷子伺封淨本假
書
脩再拜
表白南豐學士

三希堂法帖

欧阳修·修史帖

此欧阳文忠公修唐書紀表時二小帖也黔陽令陳君壓遠得以示予片帋數字於史事無大關係而後世獨加愛護終不落蛛絲煤尾中非物也人世成化十七年四月辛未長洲吳寬謹題

慕其人而不見則思見其書慕其書而不見則思聞其言同時世者益然也況後學於昔賢鉅公相望千載音儀已絕目矣徒得其言而誦之猶參侍几杖乃獲其手筆而瞻玩之寧不大慰乎與文忠公同時如蘇黃諸公字學者亦多見獨公書絕少此二帖為公作唐史時與局中同事者為故黔陽大夫陳君而藏黔陽之

子進士君南出示反復玩覽系記時月亦曰幸贈素
心若得見公面目一翻云爾正德己巳長洲祝允明記

歐公嘗云學書勿浪書事有可記者他日便為故
事且謂古之人皆能書惟其人之賢者傳使顏公
書不佳見之者必寶也公此二帖僅二數語而傳
之數百年不與紙墨俱泯其見寶於人固有出於

故事之上者正德八年癸酉歲九月十又六日後
學衡山文徵明拜手謹題

三希堂法帖　歐陽修・修史帖　五七五

三希堂法帖　歐陽修・修史帖　五七六

御刻三希堂石渠寶笈法帖第九冊

宋蔡襄書

襄啟自離都至南京長子自感傷寒七日遂不起此疾南歸殊為榮幸不意災禍如此動息感念哀痛何可言三也承示及書并永平信益用悽惻旦夕度江不及相見

蔡襄·與杜長官帖

三希堂法帖

三希堂法帖

三希堂法帖

蔡襄·与杜长官帖

依詠之極謹奉為
謝不已 襄頓首
杜君長官足下 七月十三
貴眷各佳安 老兒子亦無恙
永嘉曾於途中附信報之

蔡襄·筆精帖

客舍及新記當
隨手手於三月
學翰精河南法

三希堂法帖

三希堂法帖

蔡襄·笔精帖

蔡襄·笔精帖

五八一

五八二

三希堂法帖

三希堂法帖

蔡襄·筆精帖

蔡襄·筆精帖

五八三

五八四

三希堂法帖

蔡襄·精茶帖

襄啟暑熱不及通
謁所苦崇想已平復日夕
風日酷煩惟萬可避人
生韁鎖如此可歎可歎
精茶數片不一　　襄上

蔡襄

謹空右
牯犀作子一副可直
幾何欲託一觀賣
者要百五十千

三希堂法帖

蔡襄·谢郎帖

謝郎春初將領大娘以下各安年下朱長者已來未知診候今見服藥日覺瘦倦至於人事都置之不復關意服藥不作下如一力衰亦省出入如此

三希堂法帖

蔡襄·与当世帖

襄得书极思企之深
左杭常为月今方似出闉
历赏剖醉不可胜计三
正月十日

书之喜乙也玄友下
与郡发情意相通年回乙
赏居与乙白心章为
游三不辞大乙怪之初文
忙贵情乙私先发我道

三希堂法帖

三希堂法帖

蔡襄·与当世帖 五九一

蔡襄·与陈茂才帖 五九二

三希堂法帖

蔡襄·与陈茂才帖

五九三

蔡襄·与大姐帖

五九四

少尝练懒之人遇此殊非不乐了不尽尽冬不相见廿六日不宣襄顿首戈才陈弟

大姐得书知安乐侍奉外北孙自到军城此不可不平善蓋而馬地去一为霎至出些安处此气瘦无韵

三希堂法帖

蔡襄・与大姐帖

襄啟，暑來不聞問，不審太夫人動止何如，郎娘子謝得木瓜、又難得也。襄得此十梅花芋菜心、之類，子弟姊妹惟不聞問。襄拜上大姐夏山堂上。襄頓首。襄四角石盂子十隻、北席一領等。

三希堂法帖

蔡襄·进诗帖

外祖端明墨妙計柒帋
東山謝峒家藏
臣襄伏蒙
陛下特遣中使賜臣
御書一軸其文曰
御筆賜字君謨者臣孤賤
遠人無大材藝
陛下親灑宸翰
推荐經義俾臣佩誦以盡

蔡襄·进诗帖

讚謀之道
事高前古
恩出非常臣感懼以還謹
撰成古詩一首以敘遭遇
干冒
聖慈臣無任荷戴兢榮之至

皇華使者臨清晨手開
寶軸香煤新松名
與字較深肯
宸毫灑落奎鈎文
精神高遠照日月

朝奉郎起居舍人知
制誥權同判吏部流內銓上騎都尉賜紫金魚袋臣蔡襄上進

勢力雄健生風雲
混然器質不可寫乃知學
到非天真緘藏自語價希
代誰顧四壁嗟空貧臣聞
帝舜優聖域皐陶大禹為
其鄰吁俞敕戒成典要垂

覆後世如穹旻
陛下仁明加舜禹豪英進
用司鴻鈞臣襄材智寂駑
下豈有志業通經綸獨是
丹誠抱忠朴常欲贊奏上古
珍又聞

孔子春秋法筋言襄貽賢
愚分考經內省莫躰稱倪思
至理書諸紳
乾坤大施入洪化將圖報効
無緣因誓心顒竭謨謀義
庶裨萬一

唐雲君
蔡忠惠公書為趙宗法書
第一此玉高老語也今觀
此帖藹然忠孝敬之意見於

三希堂法帖

蔡襄·进诗帖

蔡忠惠公書名重當時上嘗令寫大臣
碑誌則以例有資利辭曰此待詔職也
与待詔爭利可乎力不從竟已其人品如此

丹譜同日言也鮮于樞獲
觀謹題

蔡襄·与彦猷帖

聲畫又不可與茶錄牡

其書之莊重凡落筆皆然豈以銜前
表跡始不苟耶謹齋宮傅先生得
此甚加珍惜蓋非特重其書重其人也
長洲吳寬題

襄再拜遠蒙遣信至
都波奉教約感戢之

三希堂法帖

三希堂法帖

蔡襄·與彥猷帖

蔡襄·與彥猷帖

至彥猷或聞已過南都旦夕當見青社雖號名藩然交游殊思君於三豆羹之拜慰朱生媿馮當世獨以金華召亦不須玉堂盧公之澄雲鳳藻之供惟愛重不宣襄上彥猷侍讀閤下謹空

六〇七

六〇八

蔡襄·与郎中帖

襄啟近曾即仲及陳襄蒙奉
手教兩通伏審
動靜安康門中各佳專慰之至
點檢汴流斗酒邀寓居餘
四十日今已作時計至宿州然道
途勞頓不可勝言當為說去云

溧水當有匯計之不出二三日或
有水次假輕舟徑來亦甚水便
就驛道至都乃有期了
閩中大暑比新涼想當盤曲
少時久處京塵豈不有倦游
之意耶路中滅可防雲氣民

三希堂法帖

蔡襄·与郎中帖

錄鮮食流腸束方然在霎如縣須假衛送老幼並平達秋凉伏帷

台尊重不宣 襄頓首

郎中尊兄足下謹空

八月廿三日宿州

三希堂法帖

蔡襄·与安道帖

襄再拜自

安道領桂筦見因偹不

得時通記犢愧詠無極

中間厚

書具知動靖之間儀範

三希堂法帖

三希堂法帖

蔡襄·与安道帖

蔡襄·与安道帖

六三

六四

西南赛者甘殁之请固佳
季j永叔之翰子留都下
王仲儀二將未岌家之請
泉庵早晨念遽智短
靈感無蓋時事且奉親
遣鄉餘此所及如春暄
飲食於畧而之襄并拜
安道侍郎 右右
謹空
二月曹

三希堂法帖

蔡襄·与宾客帖

襄启 数日前遣使持书
祭奠之下辄邀
行舸先临窆壙 計已通達
當直未審
尊懷如何 惠然一來 殊爲佳事
病軀不常 得安多緣 飲食而
致 山羊混而無味 雖食不過三二
兩 魚鱉每食便作腹疾 以此氣
力不強 日久必須習慣 令未調適
耳 蒙 書并海物多感 以
謹奉手啟上
賓客七兄執事 聞不宣 襄上

三希堂法帖

三希堂法帖

赵抃·山药帖

六一七

赵抃·名藩帖

六一八

淳滴婉美玉润金生 謹空

宋趙抃書

抃啟辱

月二十四日

抃啟伏承

誨示以南都山藥

分惠昌勝弥感介還布

謝崖略不宣

知郡公明大夫 坐前

抃頓首 即刻

海柑四十顆容易為

敏皇恐 二

得請名藩
治裝上道猥煩
寵翰益認
勉誠感
戀併深不任甲素謹奉手啟陳
謝不宣
抃頓首

知府舍人閤下
宋韓絳書
三日

三希堂法帖
三希堂法帖
趙抃・名藩帖
韓絳・與從事帖
六一九
六二〇

絳頓首猥蒙
訪別以未由
陛見不及
舟次敘
違甚為悚戀不勝懇繾
言遠談對切冀倍加
愛重為宻走此陳
謝匆匆不宣　絳再拜
從事同年兄
十七日
書一角錢十三千七十七陌賤紙二
軸並記求便人致錢唐知縣

三希堂法帖

三希堂法帖

韩绛·与留守帖

韩绛·与留守帖

宋韩绛书

绛頓首再拜
留守司徒侍中絳瞻
仰
舎弟太祝雲容賜千悃不勝愧

懷餙下馳情旦暮昨
以沗乏牽冗久疎
左右之間悚怍至深
冬仲嚴寒伏惟
台候動止萬福區々

三希堂法帖

韓絳·與留守帖

卿往末繇
言侍仰覲
保調寢昧下情之至
謹奉啓不宣
繹 惶恐啓上

三希堂法帖

司馬光·與太師帖

留守司徒侍中
言侍仰觀
啓自承
台候違和未獲身訊
宋司馬光書
十一月一日謹空

三希堂法帖

司馬光·與太師帖

起居無何十二日忽苦痰嘔遂自
謁告尋又病瘡之足連掌底發腫
痛不能地害於行立無由與同列
俯伏
門下奉望
顏色私心縣=晨夕
左右伏計即日
飲食復常下利益少更乞
親近藥物善自
付輔以養
天和不備　光惶恐再拜
太師台座　　十七日

三希堂法帖

三希堂法帖

苏洵·与提举书帖

苏洵·与提举书帖

六二九

六三〇

宋苏洵书

谨空

奉

三希堂法帖

三希堂法帖
苏洵·与提举书帖
苏洵·与提举书帖

六三二　六三一

诸荣嘉兴小仰就
采兴之音深仍也张与永
读云但闻
久侯不甚清健自名赴行
小宜兼水浸是逢之奏晚
六手疑至往违托

大祐一生蚤寒和气如期
不过廿日便西来
颀或同涂必郇阳与叟月
天戚
见客言甚西不在承宣
询拜具

三希堂法帖

宋曾肇書

承奉
別行後歲暮傾鄉寶
倍常情但公私紛紛為
聲跡遂邈然令之時
問不數甚自媿也
別紙丁寧豈惟
益友忠告之誼亦出於憂
國懇之誠反復數四不勝
感歎裏挹於此豈能恕

三希堂法帖
三希堂法帖

曾肇·奉別帖
曾肇·奉別帖

三希堂法帖

曾肇·奉別帖

三希堂法帖

曾肇·奉別帖

甦但年三則瀆終恨無補不餘非會面不究所懷遠書萬一流落不可不慮也海陵過此相見誠女所論之廣陵之傳迤邐吏誤報承

流得坎位具自然未嘗以此為念上下匪之所在皆不非獨彼也歲晚益寒強食自愛為祝肇又上

三希堂法帖

三希堂法帖

曾布·与质夫帖

曾布·与质夫帖

宋曾布書

布頓首還
朝雖久未獲一接
緒論傾企不忘此蒙
枉顧不遺豈勝感尉秋
意加奕癘惟
優游圖史之間
諸況甚適拘文無緣造
謁但增鄉往謹奉啟叙
謝不宣 布 手啓上

三希堂法帖

宋孫甫書

孫甫・与子溫帖

甫啓虞候還附手疏必已呈

資夫學士侍史

老右萌汲歸又辱
啓誨承即日
體況休豫深以為慰舟船狂
荷應副已差人申皖二欵究
葺也有所教示時

三希堂法帖

孫甫·與子溫帖

惠音條惟
順時自重以諗
廷權不宣 甫 白啟
子溫運判屯田同年 寺丞
三月苕僅堂

沈遼·與穎叔帖

遼啟近乞奉狀計徹
左右秋抄氣勁伏惟

宋沈遼書

三希堂法帖

三希堂法帖

沈辽·与颖叔帖

沈辽·与颖叔帖

體候清勝 远书此報
前日放師之承 大師
薄海陵而邁今堂之安
治府東南大計一出指

麈使攉益重不次之寵
不□□□□向寒後希倏重
尉卷不盡遠上鼎諫制置
大夫閤下

宋蒲宗孟書

宗孟頓首夏中蒲兵還辱

有廿三

榮翰遙懷
德誼無時暫忘秋高氣
清想惟邇日
視履均勝南北遼邈江河
阻修引領

三希堂法帖

三希堂法帖

蒲宗孟・與子中帖

蒲宗孟・與子中帖

話言實勞鑒寐初寒惟
冀倍萬珍衛手削草率
不宣宗孟頓首
知府鈐轄子中待制

蒲宗孟・與子中帖

觀再拜平江酒毛汝能乃
觀所辟置天下之奇材兩
湯德廣諸人不以法度御

宋王覿書

王覿・平江帖

三希堂法帖

三希堂法帖

王羲·平江帖

王羲·平江帖

欲敢以供定費小使臣不敢
輒忤其意至今猶習不改
靚且請於
朝欲自使令至淨數承緒
酒本方營求數十區廬林

興治清和一坊逆浚其雀
稍待三百月之期
使日太與享此利欲望一
老樾過杭嚴戒以卯日上道
率其弟分令胡守知此意也

三希堂法帖

宋林希書

帝賜前厚
屢膺寵䀰錫嶧䵿兄弟並入
開寶堂遂當獨懷奉何
天清一室遠洽開寶僉亦
況今人諭主僧且卽与小子并
三親情同處也坌見今姪
般出便擾也萬幸子紹避
不可不先慮也阻於
面奉先此帝頹首
覿再拜
三帝頹首

宋陳師錫書

師錫頓首歲晏伏承
德履休佳辱
師錫
頓首歲晏伏承
完夫府判劉奉議兄

手畢霑餉名醪野人
宣當
厚賜
仁者之栗懷
惠有多餘

三希堂法帖
三希堂法帖
三希堂法帖

陈师锡·与方回帖
陈师锡·与方回帖
陈师锡·与方回帖

三希堂法帖

陈师锡·与方回帖

御刻三希堂石渠寶笈法帖第十册

宋蘇軾書

軾東寧

三希堂法帖

三希堂法帖

蘇軾·與若虛帖

六五七

六五八

若虛總管弟比固辱
當面諭之必激矣秋宇
漸涼伏惟
動履之勝

三希堂法帖

三希堂法帖

苏轼·与若虚帖

苏轼·与若虚帖

六五九

六六〇

三希堂法帖

三希堂法帖

苏轼·与若虚帖

苏轼·致久上人书帖

峡唯瘴气 毒
英吨去惶言不
室 轼书不
芸虚隐者贵本

轼启辱
书承
法体安隐甚慰
想念北游五年尘垢所蒙

三希堂法帖

苏轼·致久上人书帖

林下高人猶復不忘耶 \quad 軾白 \quad 因風倒東冀不 \quad 自重不宣 \quad 軾頓首 \quad 坐主久上人 \quad 五月廿二日

苏轼·与董长官帖

軾啟近者經由獲見為幸過厚遣人賜

六六三　六六四

三希堂法帖

三希堂法帖

三希堂法帖

苏轼·与董长官帖

苏轼·与董长官帖

六六五

六六六

书得闻
起居勝感慰兼
极承命出於
饱芘重承
流喻益深怅愫畏再
舍末缘万々
㘽膳重人還冗中不宣
長官董展閣
軾再拜
六月苦

三希堂法帖

三希堂法帖

苏轼·答钱穆父诗帖

苏轼·答钱穆父诗帖

六六七

六六八

钱穆父佽韵见赠复次元韵荅之

双犀踞础龙缠栋金

井榦栌鸣晓甕小殿垂帘碧玉钩大宛立仗朱丝鞚

风驭宾天云雨隔孤臣忍

三希堂法帖

三希堂法帖

苏轼·答钱穆父诗帖

苏轼·答钱穆父诗帖

六六九

六七〇

渡肝肠痛羡君夷气
风生座葭笔俊捷
承开门上华日鸿苁封赐
茗时开小凤开门憐

我老太玄绝札者君
赋云梦金奏不知江海
眠木桃屋贵瓊强室
崖惟塞步园追摇塗邑

三希堂法帖

三希堂法帖

苏轼·答钱穆父诗帖

苏轼·答钱穆父诗帖

觉侍史疲奢春还
宫柳\疑要支沾雨入
御沟鞴甲动借君
妙语写春容自顷风琴

不成弄
元祐元年二月廿言
辞书

刘健绵中裹铁

用筆不妙而姿媚蹟刻實寶
大族非賀岑實石敦徒著繡可
舒城李棠觀　元祐三年十二月晦

右軍蘭亭醉時書也東坡
答錢穆父詩其後二題曰跛
書較之常所見帖大相遠矣
豈醉者神全坡揮灑從橫
不用意於布置而得天成之
妙歟不然則蘭亭之傳何

其獨盛如此豈非三十年歲
在庚子五月望日吳郡萬金題
此卷呈郭武選郎中新
昌俞枢密先生之所藏也

前輩嘗評東坡書云
温潤豐腴如綿裹
鐵觀侯並學之者
寧失其鬆嚴而其鐵
乃可耳

三希堂法帖
蘇軾·答錢穆父詩帖

成化三年丁亥七月四日雨
霽忽凉居閒無自遣
書寅末以筆亭張泐
識

三希堂法帖

三希堂法帖

苏轼·答钱穆父诗帖

苏轼·新岁展庆帖

軾啓新歲未獲
展慶祝頌無窮稍晴
起居何似必起造必有涯
何日果可入城昨日得
書過上元乃行計月末到此
公亦以此時來幾所病計上元起
公亦以此時來幾所病計上元起
以擇

三希堂法帖

苏轼·新岁展庆帖

苏轼·新岁展庆帖

迟高末耕亦自不出無緣奉
陪夜遊也沙枋畫一軸且夕附陳
隆師去次今先附扶劣膺去此
中有一鑄銅正欲借
而取建州茶臼子並椎試令依樣
造看兼適有閩中人便或令者

過往彼買一副也兒輩付去人專
爱護便納上候寒食已保重冠
中必不謹 軾再拜
雲龍先生文閣下
子由亦曾言方子明者他亦不甚怪也因
掛中金也列寄之手未及奉慰驚且告
正月二日

三希堂法帖

三希堂法帖

苏轼·人来得书帖

苏轼·人来得书帖

六八一

六八二

轼启 人来得
书 不意

伸意 柳戈耶日书人还即次
知屋 画已壞了不須怏悵但頻著润
筆於屋下不致堯名如畫也

伯誠屋至於此哀愕不已
宏才令德百未一報而心於是
耶季常篤於兄弟而於
伯誠尤相知照想閒之無復
生意當不上念
門戶付馮之重下思
三子皆

三希堂法帖

苏轼·人来得书帖

不成立任情而至不自知返则朋
友之爱盖未可量伏惟深照死
生聚散之常理悟爱恋之
无益释然自勉以就
远业挍蒙
交照之厚故吐不讳之言必深

三希堂法帖

苏轼·人来得书帖

察也本欲便往面慰又恐悲哀
中反更挠乱进退不皇惟万
宽怀毋忽鄙言也不一 轼
手启
知廿九日举挂不能一哭其

三希堂法帖

三希堂法帖

苏轼·人来得书帖
六八五

苏轼·颖沙弥帖
六八六

霽悅貴千万々酒一榼告為一
酹之苍頭
英風逸韻書出平原
東坡真跡餘所見凡重至於十卷
皆宋人使鋼廊填坡書本濃
院經填墨益不免墨猪之論惟

穎沙彌書迹巉拔可畏
出一洗万古凡馬空也
此二帖則杜老所謂須史九重真龍
蒸甘男欵

他日真妙揔門下龍象也老夫不復此詩句字畫期之矣老師年紀不小尚留情句畫間為兒戲事耶

然此回示詩超然真游戲三昧也居閒不免時：弄筆見索書字要楷法极能安篇終不甚楷也只一读

三希堂法帖

三希堂法帖

苏轼·颖沙弥帖

苏轼·颖沙弥帖

了付颖师以勿示馀人也雪浪斋诗尤奇玮感激人转海相访一段奇事但闻海舶遇风如在高山上隆深谷中非愚无知与至人皆不可雾霜廉遗生恐吾辈不可学务是至人无一事冒此崄做什麽千

万勿萌此意。颖师喜于得预乘樏之游耳，所谓无所取材者，其言不可听切切，相知之深不可不

画尽其实耳。自揣余生不须相见，但记此言，不妄语也。轼再拜。

三希堂法帖

苏轼·颖沙弥帖

东坡先生此卷乃海
外书不渡作徐季海
圆秀态将以颖沙弥
之动王僧虔之渡叔固
结累山笔所得挟以文

苏轼·遗过子帖

牵忠义之举耳
宋朝第一者不多见
若其署欵固猜
元丰八年正月旦日于由梦

三希堂法帖

三希堂法帖

苏轼·遗过子帖
六九五

苏轼·次韵秦太虚诗帖
六九六

澄迈驿通潮阁为具卖中赠
一绝句云先生惠然肯见过
旋买鸿豚煮炙人间饮
洒未须嫌归玉蓬莱
却无喫明年闰月亩为

寸道之书以遗过子
坡翁
君不见诗人借车无可载
得一钱何足赖晚年更似杜
陵翁右臂虽存耳先聩人将

三希堂法帖

三希堂法帖

苏轼·次韵秦太虚诗帖 六九七

苏轼·次韵秦太虚诗帖 六九八

蠅動作牛鬭我覺風雷真一
噫開塵掃盡根性空不須更枕
清流派大朴初散失混沌六鑿
相攘更膝壞眼花亂墜酒生
風口業不傳詩有債君知玉蘊

此是賊人生一病今先差但恐此
心終去了不見不聞還是礙今
君疑我特伴訪故作嘲詩窮
險怪須防額癢生三丁莫放
筆端風雨快

次韵秦太虚见戏耳辞
东武小邦不烦
牛刀实无所以
上助万一者也不尽也能隔
双双相望捲怒耳真州

房潜乃令子由而自怅焉
坡公虽草草数字能使

南阳倪远家藏
轼白

三希堂法帖
三希堂法帖

苏轼·次韵秦太虚诗帖
苏轼·次韵秦太虚诗帖

三希堂法帖

苏轼·与郭廷评书帖

轼启厚

人数荣非它书此也
庐山黄石公观
巴西邓父原禅观

敬真审
孝履支持承书
道力适请起吝去由
别来君如不甚
早发当顷见次梅君书写圭及
以久差志也

三希堂法帖

三希堂法帖

苏轼·与宣猷丈帖

苏轼·与宣猷丈帖

李公长近遣人赍书至丞
致䤲酒两壶以饮
从者为之不宣 轼再拜
至孝建平郭君
轼再启久窜叩恩频蒙
馈饷深为不皇又辱

宠召不克赴併积憇汗惟
深察 轼再拜
宣猷丈丈讨乙
屏事斋居未敢上状至
常乃附区二 轼惶恐

三希堂法帖

三希堂法帖

苏轼·渔父破子词帖

苏轼·渔父破子词帖

苏轼·渔父破子词帖 七〇五

漁父飲誰家玄莢蠏一
時分付酒無多少醉為
期彼此不論錢數
右漁父破子一

苏轼·渔父破子词帖 七〇六

漁父醒蓑衣舞醒裏
卻尋歸路孤舟短掉任
斜橫醒後不知何處
右漁父破子二

三希堂法帖

苏轼·武昌西山诗帖

春江渌涨蒲萄菊
饧武昌官柳旧知

誰栽憶從樸
口载春酒步
上西山尋野梅

三希堂法帖

苏轼·武昌西山诗帖

西山一上十五里風駕雲飛雀崑同

游困卧九曲嶺褰衣獨到吳王臺中原北望

三希堂法帖

三希堂法帖

苏轼·武昌西山诗帖

苏轼·武昌西山诗帖

七一

七一二

解剑亭前蒼崖半入海雲濤

在何許但見居民日低黄埃歸來

三希堂法帖

三希堂法帖

苏轼·武昌西山诗帖

苏轼·武昌西山诗帖

堆浪沟旁豪家今尚在石臼抔饮无樽

罍尔来古意谁复顾君看妙语留山隈至

三希堂法帖

三希堂法帖

苏轼·武昌西山诗帖

苏轼·武昌西山诗帖

七一五

七一六

今好事除草
棘常恐野
火烧苍莒尝

鑱开堂知白
见玉堂正对金
时相逢不可

三希堂法帖

苏轼·武昌西山诗帖

首同夜直玉堂
看椽烛高
花催江边

晓梦忽惊
瑱鸣春雷
铜环玉

三希堂法帖

三希堂法帖

苏轼·武昌西山诗帖

苏轼·武昌西山诗帖

七一九

七二〇

山人帐空猿鹤怨江湖水生鸿

雁来君作诗寄父老往和万

三希堂法帖

三希堂法帖

三希堂法帖

苏轼·武昌西山诗帖

苏轼·武昌西山诗帖

苏轼·武昌西山诗帖

七二一

七二二

鬱松風曉
右武昌西山
贈鄰聖求

子瞻内翰昔窜謫黄岡遊武
昌西山觀
聖求所題墨迹時
聖求已貴處北扉而

一首

三希堂法帖

三希堂法帖

三希堂法帖

苏轼·武昌西山诗帖

苏轼·武昌西山诗帖

苏轼·武昌西山诗帖

子瞻访误畔遠放流落竄國不
二年遂與
聖求對掌誥令並骎
朝門同優游笑語於清切之禁在
常人固足感嘆況有文而賦焉
情者宜行如我此前詩之所以作

也元祐丁卯因會飲
子功侍郎宅
子瞻為子筆此遂記而藏之
江陵岑參永巖起跋
西山詩碑止有坡谷張右

三希堂法帖

三希堂法帖

苏轼·武昌西山诗帖

苏轼·武昌西山诗帖

史三篇近歲鄭公孫曾以前輩和篇數十首相示輒不擾次韻附見于後時在掖苑仍效周盡公用即事蓋南渡以來官府印多更鑄推翰林院爲用承平舊印鑄於景德季蘇鄧三公俱曾用此也黨論一興誰可回賢路荊棘争生蔵寔漏多

能擘筆墨因捫盞可吸
鹽梅雪堂先生萬人傑
論議磊落心雀兔肉業
羅織脫一死至今詩話存
烏臺禍高望遠想宓

放眼羅四海空無埃塵
閒踏遍興未盡絕江浪
破琉璃堆漫所神交
信如在石為窯樽膝金
黽鄧廣先嘗沒遺逐

三希堂法帖

苏轼·武昌西山诗帖

鹤飞深刻山之隈山荒
地僻分埋没二公魂魄
搜莓苔元祐一洗人间
怨天地清宁公道开玉
堂同念旧游胜绝

鬓华深刻山之隈山荒
难得俊易失事见远
过崖与雷共济天涯
望阳羡次岁罢田不及繇
孝来我为赋数千此差

三希堂法帖

苏轼·武昌西山诗帖

苏轼·致季常书帖

恸哭十
嘉定四季重阳日四
明楼鎗书于攻媿斋

一夜寻黄居寀龙不获方悟
半月前是曹光州借去摹
榻更须一两月方取得恐王君
疑是翻悔且告子细说与缴
取得印纳上也却寄团茶
一饼与之旋其好事也

三希堂法帖

三希堂法帖

苏轼·致季常书帖

七三三

七三四